苏轼《寒食帖》《安焘批答帖》《洞庭春色赋》《中山松醪赋》《赤壁赋》

钦定三希堂法帖（十一）

陆有珠　主编

广西美术出版社

前　言

　　《三希堂法帖》，全称为《御刻三希堂石渠宝笈法帖》，又称为《钦定三希堂法帖》，正集 32 册 236 篇，是清乾隆十二年（1747 年）由宫廷编刻的一部大型丛帖。

　　乾隆十二年梁诗正等奉敕编次内府所藏魏晋南北朝至明代共 135 位书法家（含无名氏）的墨迹进行勾摹镌刻，选材极精，共收 340 余件楷、行、草书作品，另有题跋 200 多件、印章 1600 多方，共 9 万多字。其所收作品均按历史顺序编排，几乎囊括了当时清廷所能收集到的所有历代名家的法书墨迹精品。因帖中收有被乾隆帝视为稀世墨宝的三件东晋书迹，即王羲之的《快雪时晴帖》、王珣的《伯远帖》和王献之的《中秋帖》，而珍藏这三件稀世珍宝的地方又被称为三希堂，故法帖取名《三希堂法帖》。法帖完成之后，仅精拓数十本赐与宠臣。

　　乾隆二十年（1755 年），蒋溥、汪由敦、嵇璜等奉敕编次《御题三希堂续刻法帖》，又名《墨轩堂法帖》，续集 4 册。正、续集合起来共有 36 册。乾隆帝于正集和续集都作了序言。至此，《三希堂法帖》始成完璧。至清代末年，其传始广。法帖原刻石嵌于北京北海公园阅古楼墙间。《三希堂法帖》规模之大，收罗之广，镌刻拓工之精，以往官私刻帖鲜与伦比。其书法艺术价值极高，代表着我国书法艺术的最高境界，是中国古典书法艺术殿堂中的一笔巨大财富。

　　此次我们隆重推出法帖 36 册完整版，选用文盛书局清末民初的精美拓本并参考其他优质版本，用高科技手段放大仿真影印，并注以释文，方便阅读与欣赏。整套《三希堂法帖》典雅厚重，展现了古代书法碑帖的神韵，再现了皇家御造气度，为书法爱好者提供了研究、鉴赏、临摹的极佳范本，更具有典藏的意义和价值。

御刻三希堂石渠寶笈法帖　第十一册

宋蘇軾書

自我来黄州已過

三寒食年年欲

惜春去不容惜今

年又苦雨两月秋

释 文

三寒食年年欲
惜春去不容惜今
年又苦雨两月秋

4

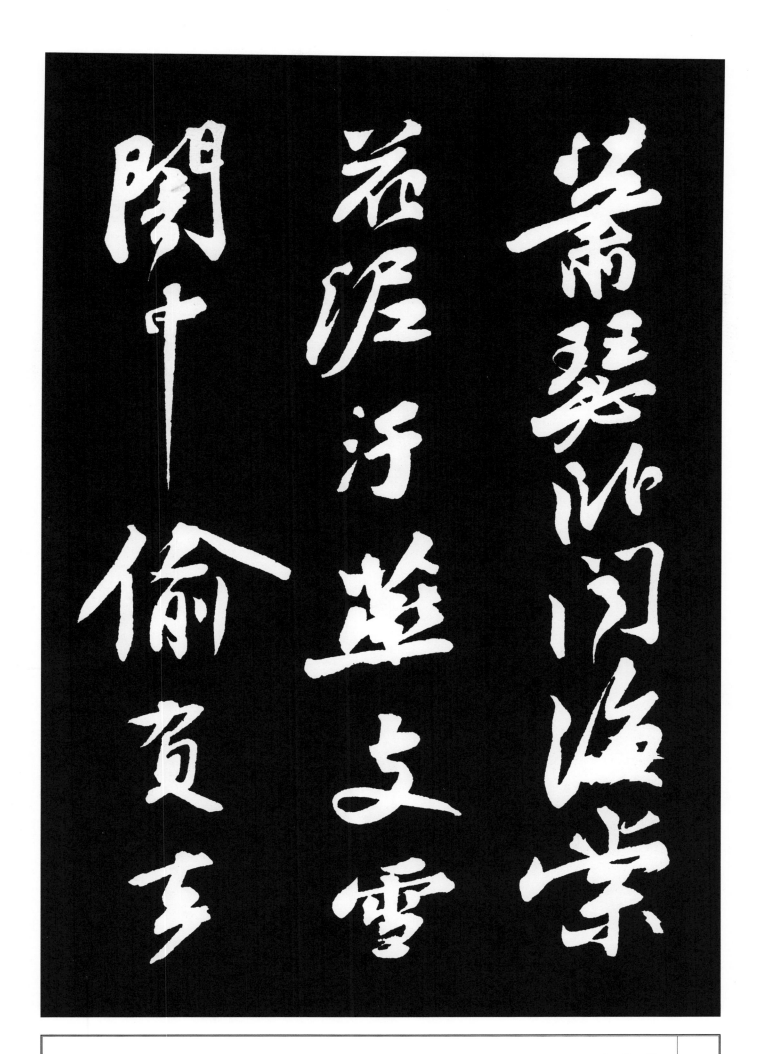

释文

萧瑟卧闻海棠
花泥污燕支雪
暗中偷负去

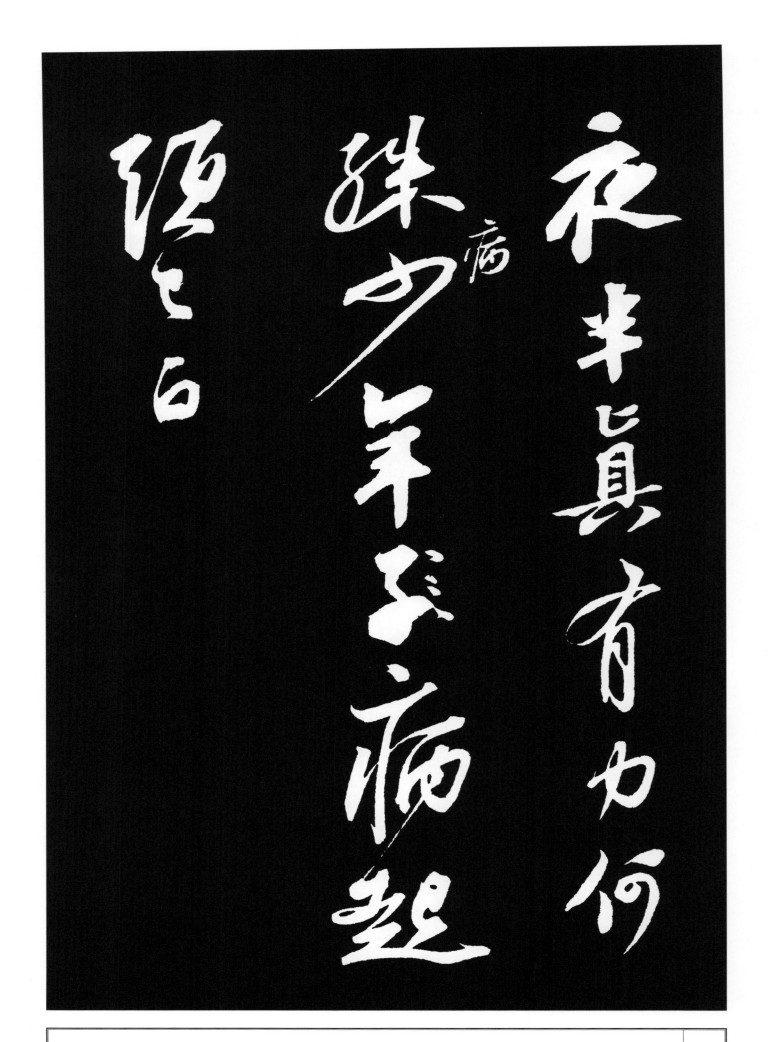

夜半真有力何
殊病少年病起
头已白

释文

春江欲入户雨
势来不已小
屋如渔舟蒙蒙水

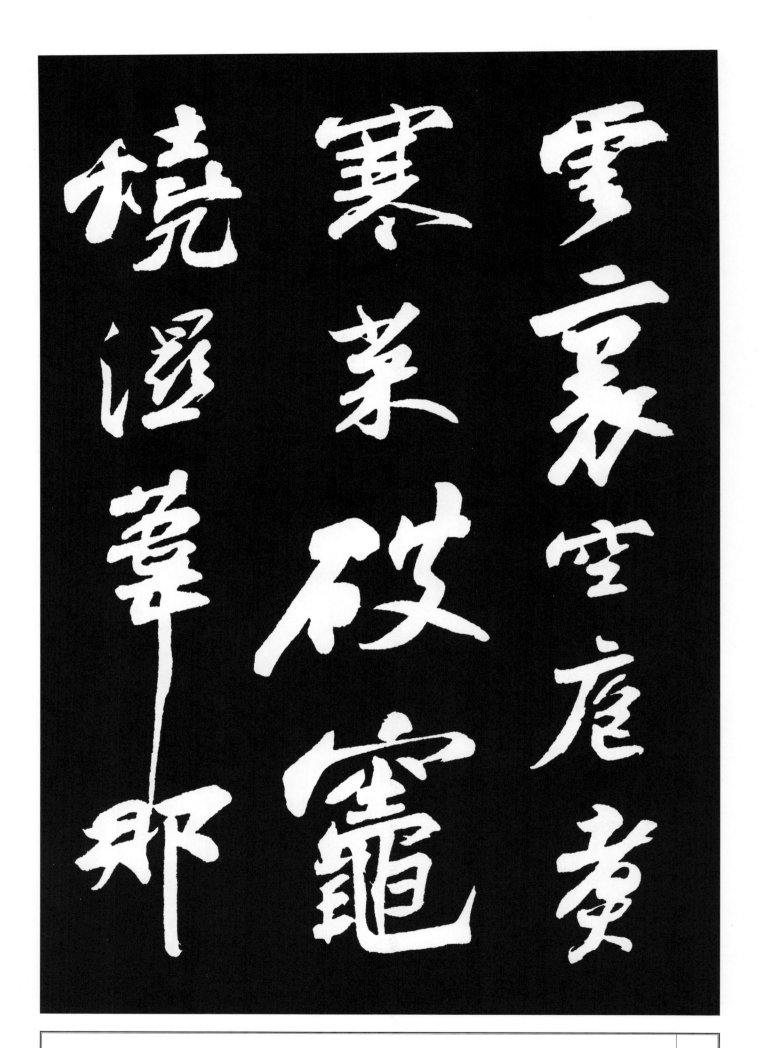

云里空庖煮
寒菜破灶
烧湿苇那

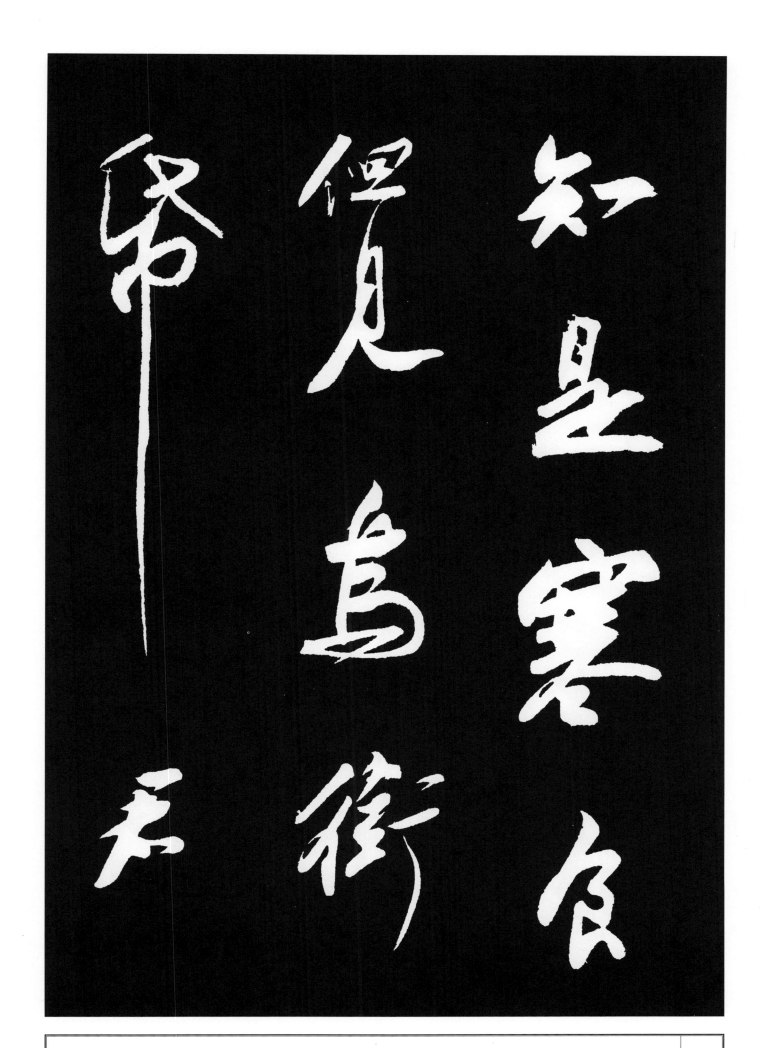

知是寒食
但见乌衔
纸君

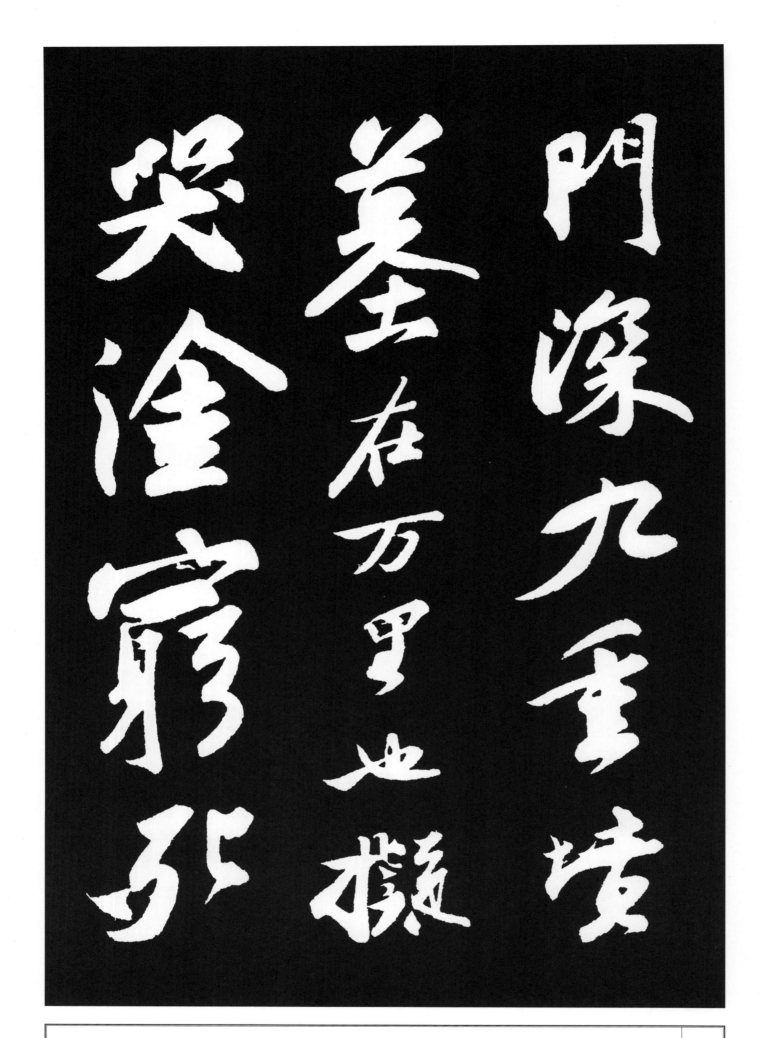

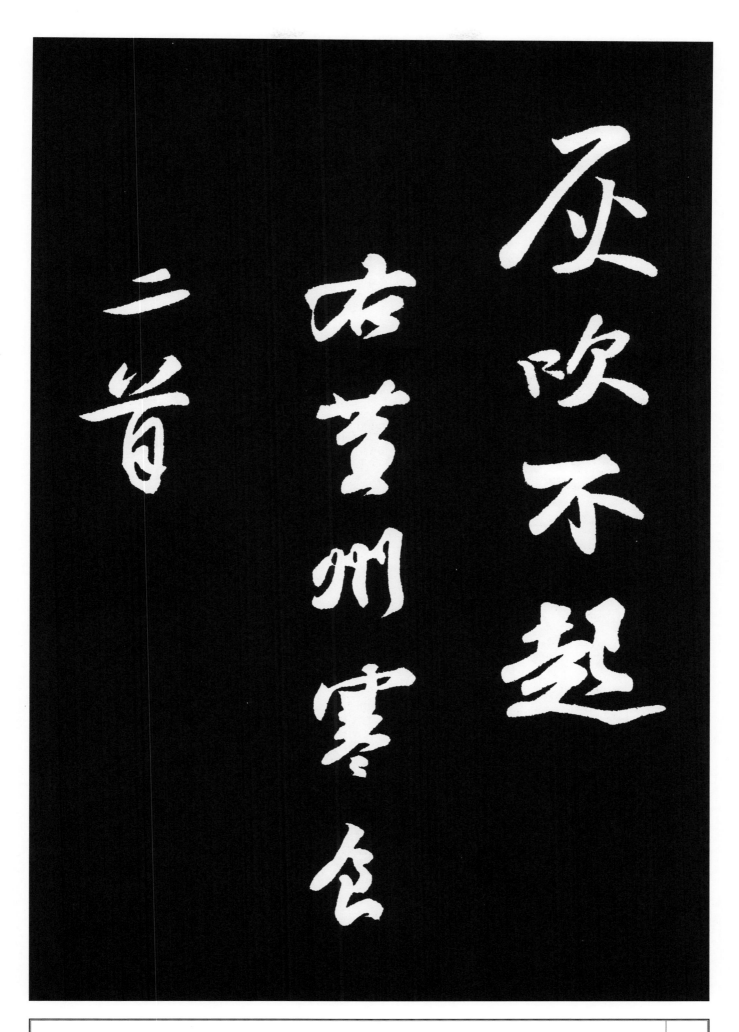

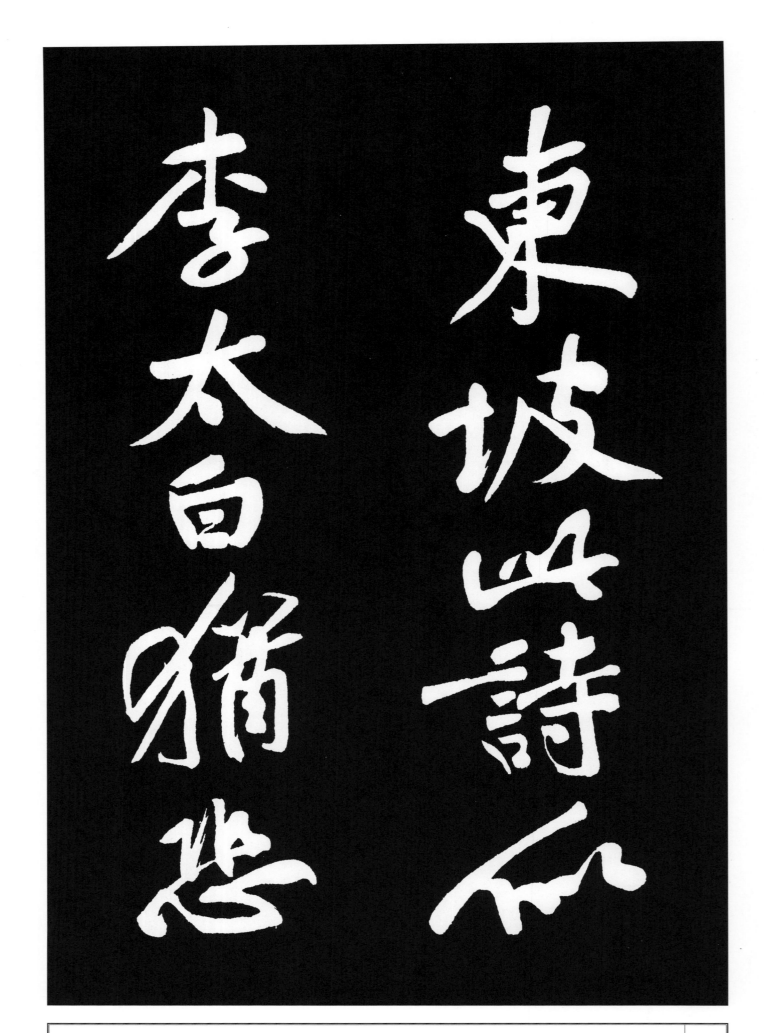

黄庭坚跋
东坡此诗似
李太白犹恐

释文

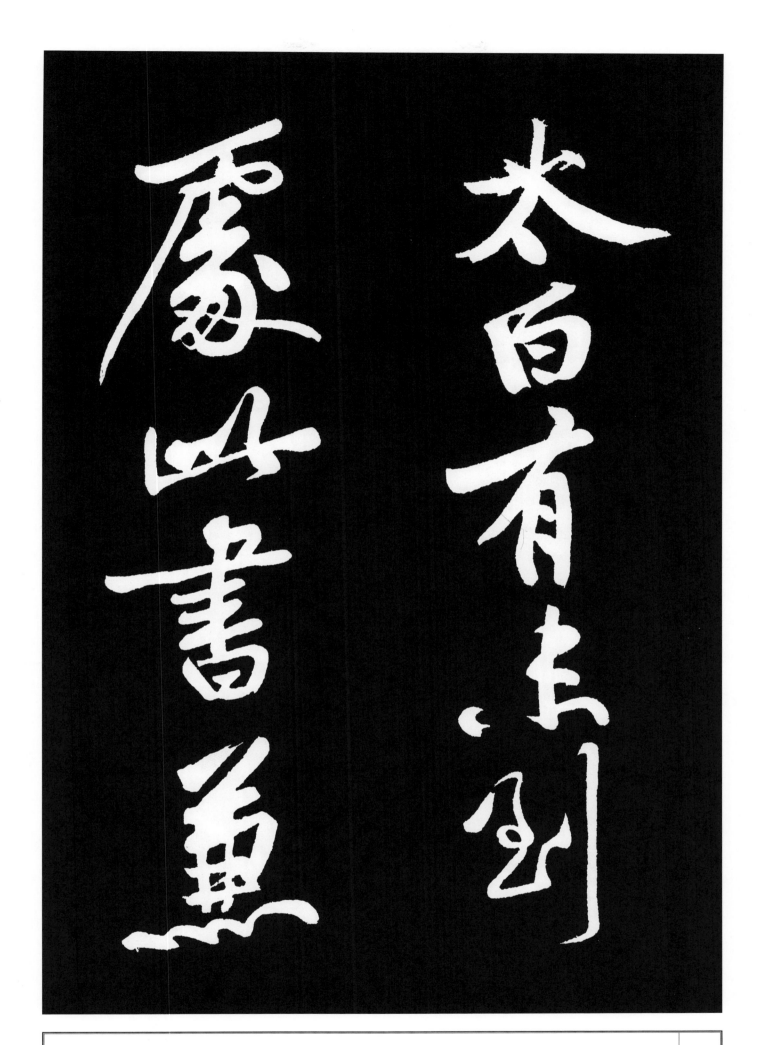

太白有未到
处此书兼

释　文

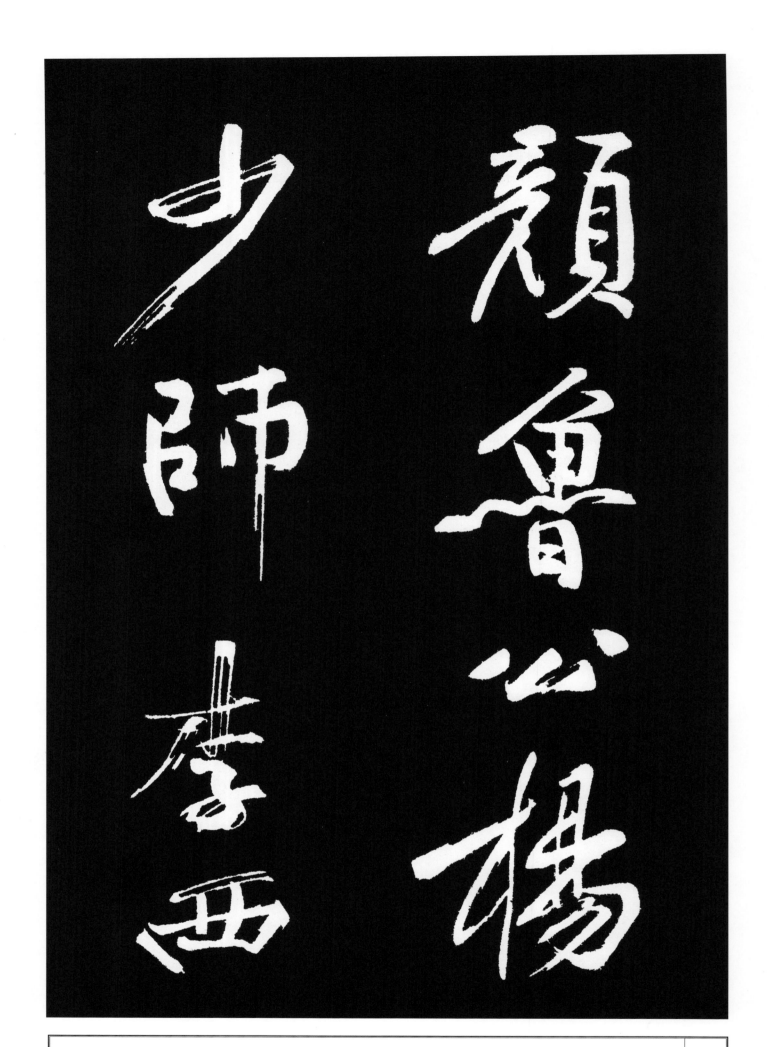

颜鲁公杨
少师李西

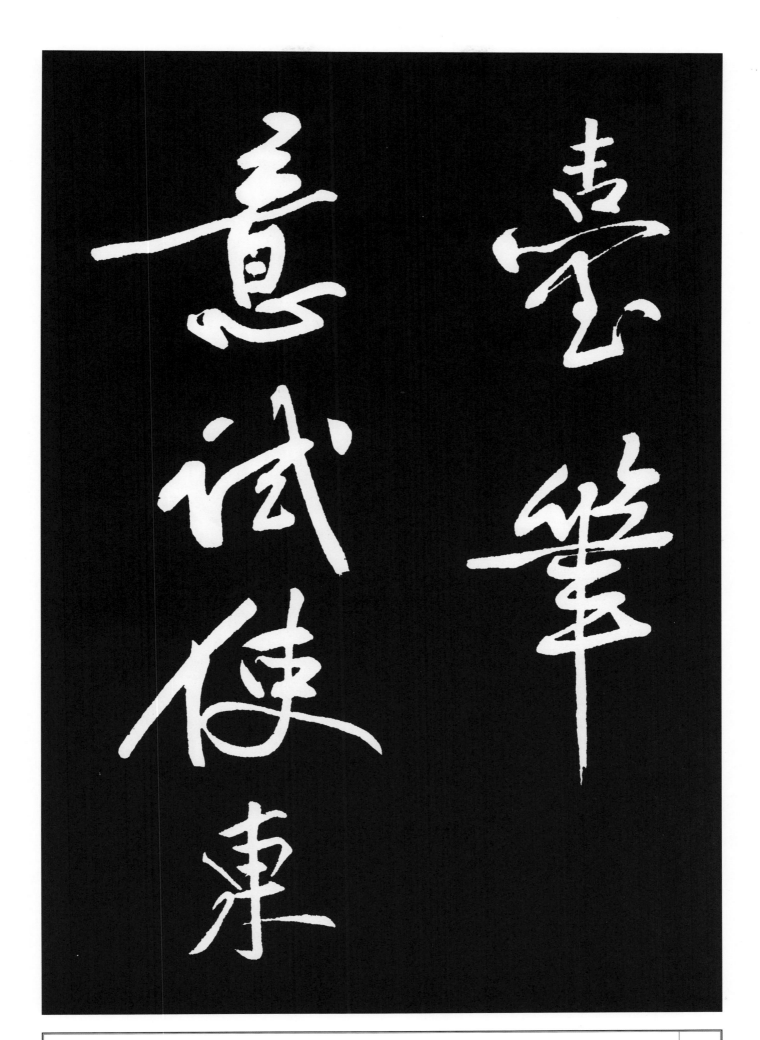

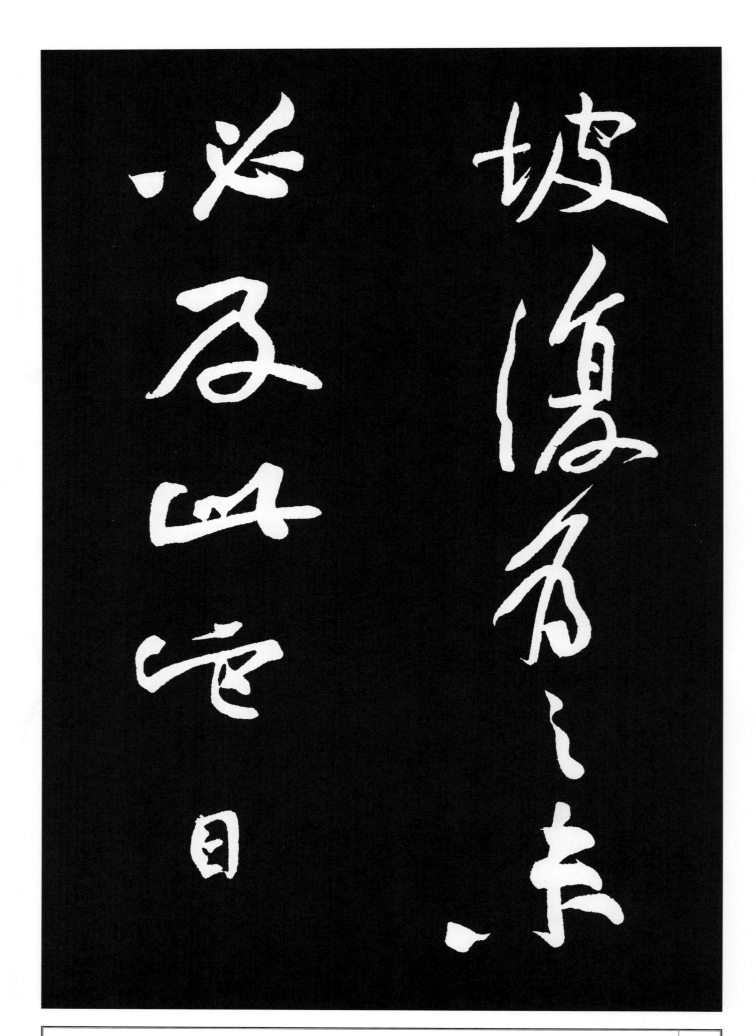

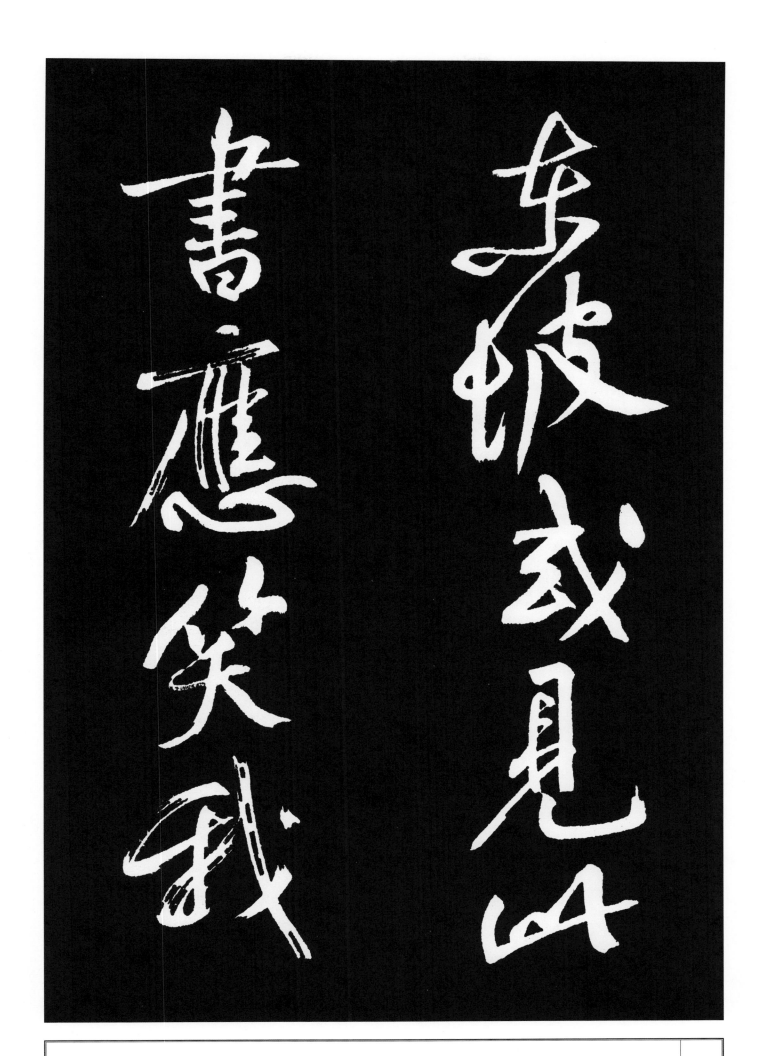

东坡或见此
书应笑我

释文

17

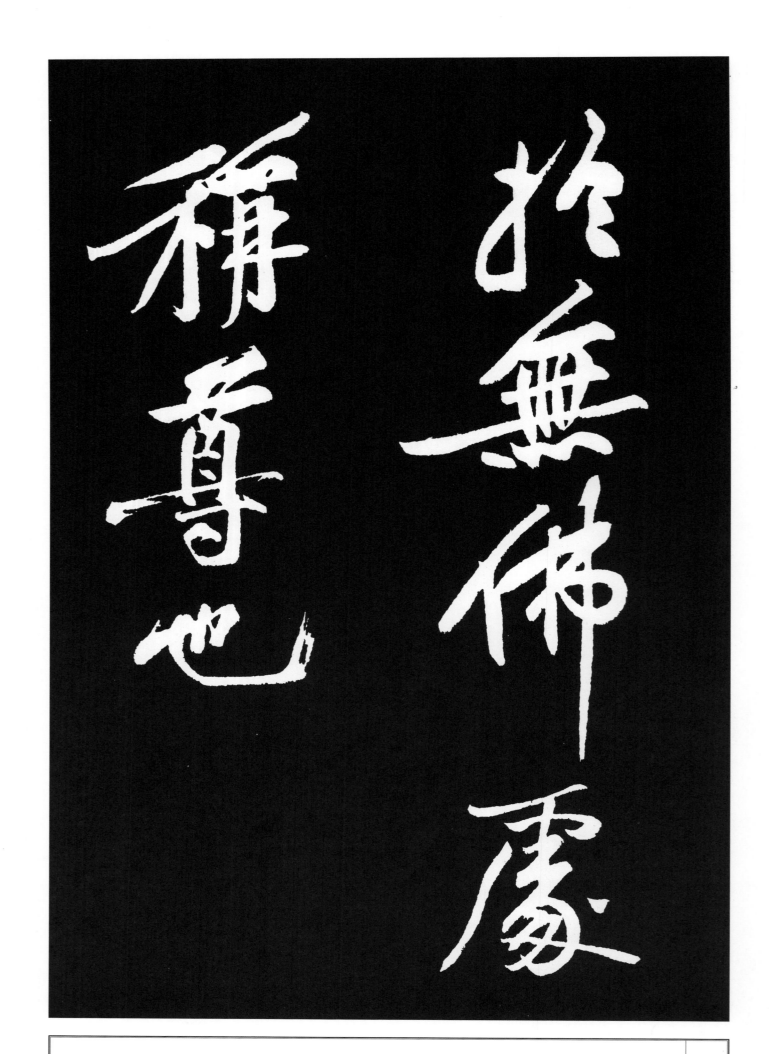

于无佛处
称尊也

释 文

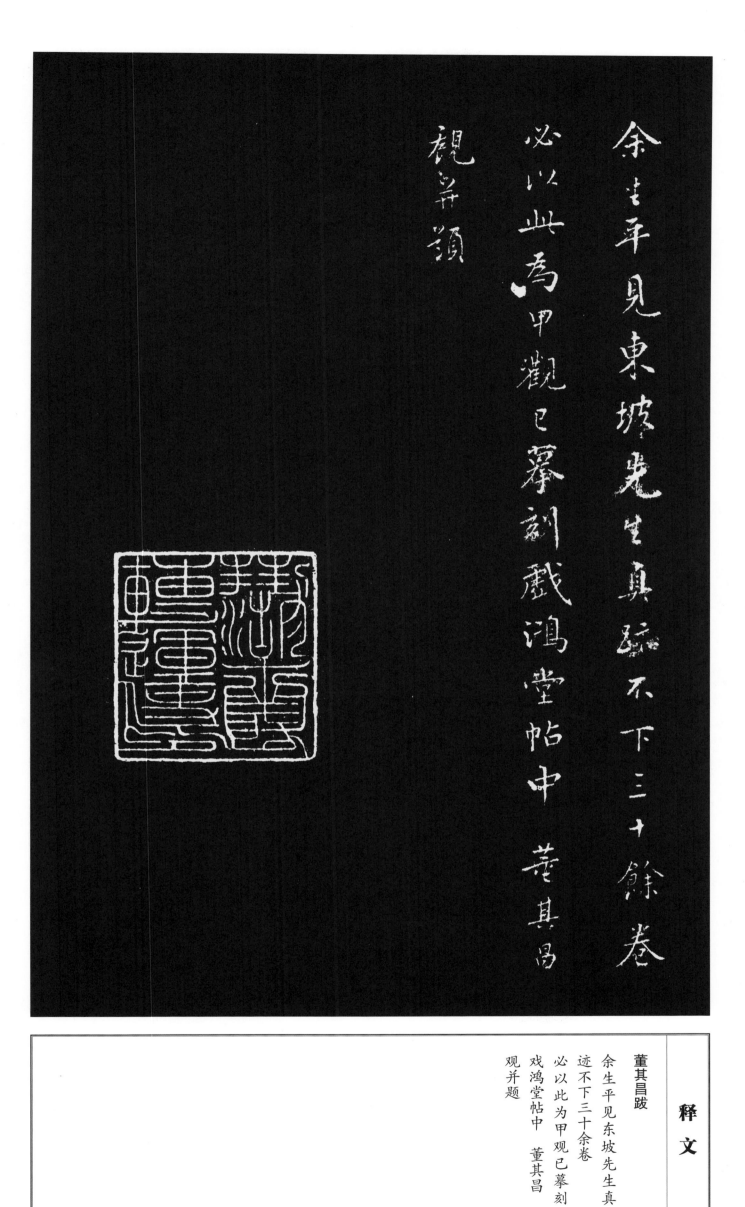

释 文

董其昌跋

余生平见东坡先生真
迹不下三十余卷
必以此为甲观已摹刻
戏鸿堂帖中　董其昌
观并题

乾隆帝跋

东坡书豪宕秀逸为颜
杨以后一人此卷乃
谪黄州日所书后有山
谷跋倾倒已极所
谓无意于佳乃佳者坡
论书诗云苟能通
其意常谓不学可又云
读书万卷始通
神若区区于点画波磔
间求之则失之远矣
乾隆戊辰清和月上浣
八日御识

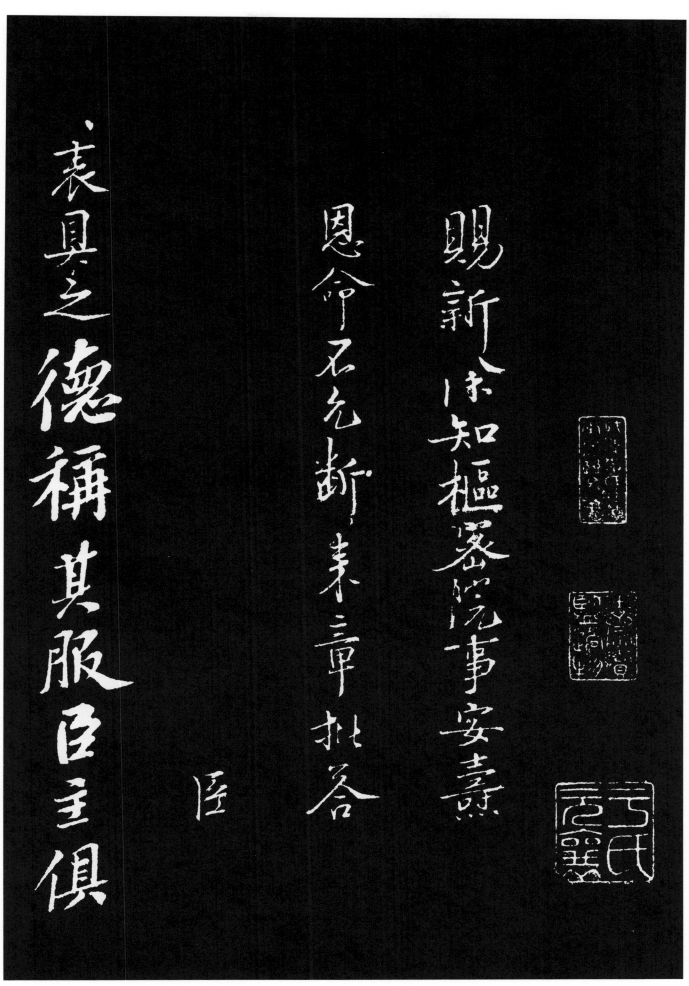

释 文

赐新□知枢密院事安焘

□□恩命不允断来章

批答臣□

苏轼《安焘批答帖》

□表具之德称其服臣

主俱

谋食浮於人上下交病朕之

為天下慮甚於卿之自為

謀也思而後行有出無反

成命不再卿毋復辭而乞

□不允仍断来章

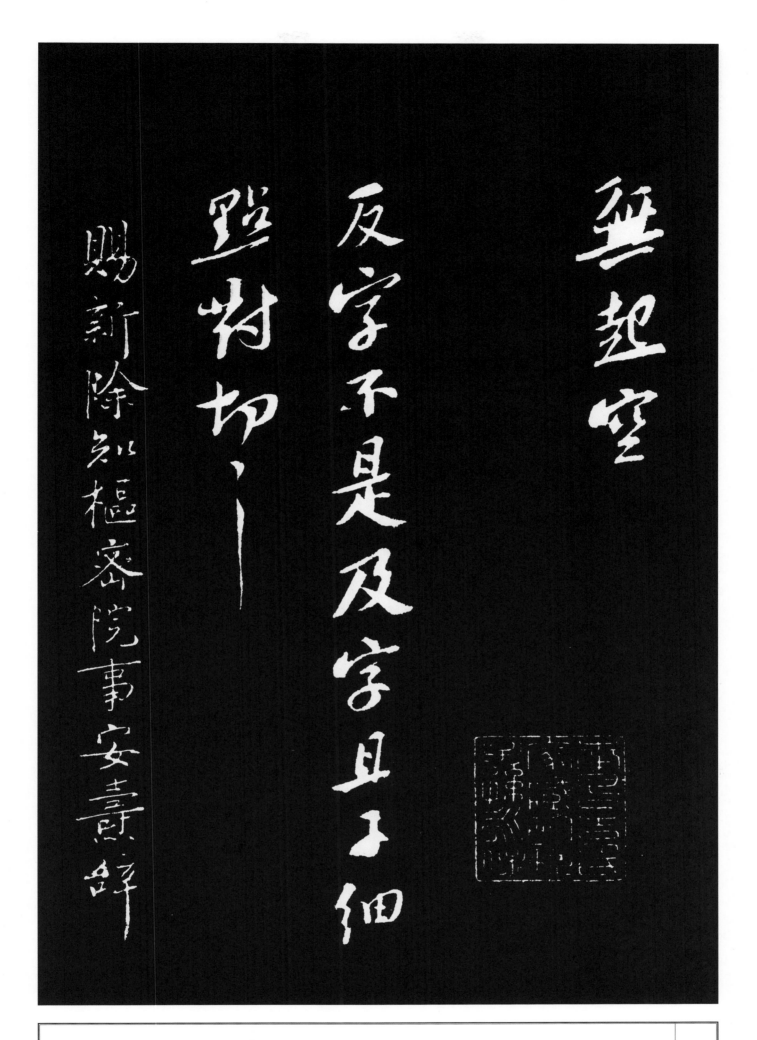

释文

无起空
反字不是及字且子细
点对切切
赐新除知枢密院事安
秦辞

恩命又許断来章此各

臣

表具之論材考德聖人所以公

天下難作刃退君子以善一

身權之以義孰為輕重別

□□恩命不许断来章
批答
臣
□表具之论材考德圣
人所以公
天□难□□退君子□□
善一
身权之以义孰为轻□
□

兵論將□□戎狄卿以是

事上豈不賢於逡巡退避也哉

所□宜不許仍斷來章

無起揑

賜正議大夫同知樞密院

释 文

兵论将□□戎狄卿以
是
事上岂不贤于逡巡退
避也哉
所□宜不许仍断来章
无起控
赐正议大夫同知枢密
院

事安燾乞退不允詔

臣

上

朕襃顯耆舊取其

宿望養育俊乂待其成

材庶前後相繼朝不乏人

則堂陛自隆國有所恃方

今在廷之士孰非華髮之良

而卿以康強之年為遠引

之計於義未可蓋難曲

從所請宜不允故茲詔示想宜

释文

则堂陛自隆国有所恃
方
今在廷之士孰非华发
之良
而卿以康强之年为远
引
之计于义未可盖难曲
从所请宜不允故兹诏
示想宜

知悉
敕安燾省所札子奏乞
解政事
退守便州事具悉卿之
（已复不用）屡
请固非矫激朕之留行

知悉

敕安燾省所劄子奏乞解政事

退守便州事具悉卿之屡

请固非矫激朕之留行

亦岂空文内之枢机之
谋外
之疆场之议责既身任
义难家词夫饰小行
竞小廉务为难进易
退此疏远小□□□非

释文

亦岂空文内之枢机之
谋外
之疆场之议责既身任
义难家词夫饰小行
竞小廉务为难进易
退此疏远小□□□非

朕所望於卿也丞還厥
官毋煩朕令所請宜不
允故兹詔示想宜知悉
省表具之卿向自西樞
出殿

释 文

朕所望于卿也丞还厥
官毋烦朕命所请宜不
允故兹诏示想宜知悉
省表具之卿向自西枢
出殿

藩服顷由近辅入侍燕闲
昔有未识之思今乃曰闻其
语既见君子无逾老臣
当益
励于初心尚何词于新
命所请宜不允仍断来
章

藩服顷由近辅入侍燕
闲
昔有未识之思今乃曰
闻其
语既见君子无逾老臣
当益
励于初心尚何词于新
命所请宜不允仍断来
章

此卷吾鄉陳仲醇已借
摹刻石今日如真蹟奇
崛真率正是坡公本色不
經意而中程者

董其昌題

董其昌跋

此卷吾鄉陳仲醇已借
摹刻石今日始見真迹
奇
崛真率正是坡公本色
不
經意而中程者
董其昌題

陈继儒跋

东坡制草极类争坐位
与祭
侄豪州等帖其楷而细
小者皆
院吏行依笔如颜平原
告身与
朱巨川告系令史填入
此可例
推也制草余已入晚香
堂刻中
金沙王伯发所示于襄
父所藏
乃苏书中□烜赫者敬
题数

语以志得观之自丁巳
二月晦日
眉道人陈继儒记

苏轼《洞庭春色赋》
洞庭春色赋
吾闻橘中之乐不减商
山岂霜余之不食而四
老

人者游戲扵其閒悟此世
之泡幻藏千里扵一班
舉棗葉之有餘納芥
子其何艱宜賢王之達

観宇逸想扵人寰裊裊
芳春風泛天宇兮清閑
吹洞庭之白浪漲北渚
之
蒼灣攜佳人而往游勤

释 文

观寄逸想于人寰裊裊
分春风泛天宇兮清闲
吹洞庭之白浪涨北渚
之
苍湾携佳人而往游勤

雾鬓与凤鬟命黄头
之千奴卷震泽而与俱
遂糠以二米之禾藉以
三
脊之菅忽云丞而冰

释 文

雾鬓与凤鬟命黄头
之千奴卷震泽而与俱
还糁以二米之禾藉以
三
脊之菅忽云丞而冰

解旋珠零而涕潜翠
勺银罌紫絡青綸隨
屬車之鷗夷款木門
之銅镮鐷分帝筯之餘

释文

解旋珠零而涕潜翠
勺银罌紫絡青綸隨
屬車之鷗夷款木門
之銅镮鐷分帝筯之余

沥幸公子之破悭我洗
盏而起尝散腰足之
痹顽尽三江于一吸吞
鱼龙之神奸醉梦

纷纭始如髦蛮鼓包山之桂楫扣林屋之琼关卧松风之瑟缩揭春溜之淙潺追范蠡于渺

茫吊夫差之惮鯥属
此鵤于西子洗亡国之
愁
颜惊罗袜之尘飞
失舞袖之弓弯觉而

释 文

41

赋之以授公子曰乌乎嘻

嘻吾言夸矣公子其

为我删之

中山松醪赋

赋之以授公子曰乌乎
噫
嘻吾言夸矣公子其
为我删之
苏轼《中山松醪赋》
中山松
醪赋

始予宵济于衡漳
军涉而夜号燧松明
以记浅散星宿于亭
皋郁风中之香

释 文

雾若诉予以不遭岂千
岁之妙质而死斤斧于
鸿毛效区区之寸明曾
何异于束蒿烂文章

44

之糾纏驚節解而
流膏嘻構厦其已遠
尚藥石之可曹收薄
用於桑榆製中山之

释文

之纠缠惊节解而
流膏嘻构厦其已远
尚药石之可曹收薄
用于桑榆制中山之

松醪救尔灰烬之中免
尔莹爝之劳取通明于
盘错出肪泽于烹熟
与黍麦而皆熟沸舂

释文

松醪救尔灰烬之中免
尔莹爝之劳取通明于
盘错出肪泽于烹熟
与黍麦而皆熟沸舂

声之嘈嘈味甘余之小
苦叹幽姿之独高知甘
酸之易坏笑凉州之
蒲萄似玉池之生肥
非

释 文

声之嘈嘈味甘余之小
苦叹幽姿之独高知甘
酸之易坏笑凉州之
蒲萄似玉池之生肥
非

内府之烝羔酌以瘿藤之纹樽荐以石蟹之霜螯曾日饮之几何觉天刑之可逃投挂杖

释文

内府之烝羔酌以瘿藤
之纹樽荐以石蟹之
霜螯曾日饮之几何
觉天刑之可逃投挂杖

而起行罢儿童之抑

捨望西山之咫尺欲褰

裳以游遂跨超峰之奔

鹿接挂壁之飞猱遂

从此而入海渺渺翻天之
云涛使夫嵇阮之伦
与八仙之群豪或骑
麟而翳凤争楂桠

而瓢操颠倒白纶巾
淋漓宫锦袍追东坡
而不可及归铺啜其
醹糟漱松风于齿牙

犹足以赋远游而续
离骚也
始安定郡王以黄柑酿
酒名之曰洞庭春色其

释 文

犹足以赋远游而续
离骚也
始安定郡王以黄柑酿
酒名之曰洞庭春色其

猶子德麟得之以餉予戲為作賦後予為中山守以松節釀酒復為賦之其事同而文

類故錄為一卷紹聖
元年閏四月廿一日將
適嶺表遇大雨留襄
邑書此東坡居士記

内府收苏轼书凡数十种妍秀飘逸各极其胜此所书二赋乃将过岭时笔精气盘郁豪楮间首尾丽密信坡书中所不多觏读赋中悟此世之泡幻藏千里于一班与夫取通明于盘错出肪泽于无意中自然流出所谓气高天下者尚可想见乾隆丙寅长至后一日御题

释文

乾隆帝跋

内府收苏轼书凡数十
种妍秀飘逸各极其胜
此所书二赋乃将过
岭时笔精气盘郁豪楮
间首尾丽密信坡书中
所不多觏读
赋中悟此世之泡幻藏
千里于一班与夫取通
明于盘错出肪泽于
无意中自然流出所谓
气高天下者尚可
想见乾隆丙寅长至后
一日御题

赤壁賦

壬戌之秋七月既望蘇子与

苏轼《赤壁赋》
赤壁赋
壬戌之秋七月既望苏
子与

客泛舟游于赤壁之下清風

徐来水波不興

誦明月之詩

右繫文待詔補三十六字

光接天縱一葦之所如陵

於斗牛之間白露橫江水

少焉月出於東山之上徘徊

詩歌窈窕之章

一舉酒屬客

□□□□□□举酒属客
□□□□诗歌窈窕之
□章
少焉月出于东山之上
徘徊
于斗牛之间白露横江
水
光接天纵一苇之所如
陵

万顷之茫然浩浩乎如冯虚御风而不知其所止飘飘乎如遗世独立羽化而登仙于是饮酒乐甚扣舷而歌之歌曰桂棹兮兰桨

击空明兮溯流光渺
兮
余怀望美人兮天一方
客有
吹洞箫者倚歌而和之
其
声呜然如怨如慕如
泣如诉余音袅袅不绝
如

释　文

击空明兮溯流光渺渺
兮
余怀望美人兮天一方
客有
吹洞箫者倚歌而和之
其
声呜然如怨如慕如
泣如诉余音袅袅不绝
如

缕舞幽壑之潜蛟泣孤

舟之嫠妇苏子愀然正

襟危坐而问客曰何为

其

然也客曰月明星稀乌

鹊

南飞此非曹孟德之诗

乎

释 文

缕舞幽壑之潜蛟泣孤
舟之嫠妇苏子愀然正
襟危坐而问客曰何为
其
然也客曰月明星稀乌
鹊
南飞此非曹孟德之诗
乎

西望夏口東望武昌山川相繆鬱乎蒼蒼此非孟德之困於周郎者乎方其破荆州下江陵順流而東也舳艫千里旌旗蔽空釃

释 文

西望夏口东望武昌山
川
相缪郁乎苍苍此非孟
德
之困于周郎者乎方其
破
荆州下江陵顺流而东
也
舳舻千里旌旗蔽空酾

酒臨江横槊賦詩固一世之雄也而今安在哉況吾與子漁樵於江渚之上侶魚蝦而友麋鹿駕一葉之扁舟舉匏罇以相屬寄蜉蝣

释文

酒临江横槊赋诗固一世之雄也而今安在哉况吾与子渔樵于江渚之上侣鱼虾而友麋鹿驾一叶之扁舟举匏樽以相属寄蜉蝣

蝣於天地渺浮海之一粟
哀吾生之須史羨長江之
無窮挟飛仙以遨游抱
明月而長終知不可乎驟
得託遺響於悲風蘇子

释文

蝣于天地渺浮海之一
粟
哀吾生之须史羡长江
之
无穷挟飞仙以遨游抱
明月而长终知不可乎
骤
得托遗响于悲风苏子

曰客亦知夫水与月乎逝者
如斯而未嘗往也贏虛者
如彼而卒莫消長也蓋將
自其變者而觀之則天地
曾不能以一瞬自其不變

释文

曰客亦知夫水与月乎
逝者
如斯而未尝往也赢虚
者
如彼而卒莫消长也盖
将
自其变者而观之则天
地
曾不能以一瞬自其不
变

者而觀之則物與我皆無

盡也而又何羨乎且夫天地

之間物各有主苟非吾之

所有雖一毫而莫取惟

江上之清風與山間之明

释文

者而观之则物与我皆
无
尽也而又何羡乎且夫
天地
之间物各有主苟非吾
之
所有虽一毫而莫取惟
江上之清风与山间之
明

月耳得之而为声目遇
之而成色取之无禁用
之不竭是造物者之无尽
藏也而吾与子之所共食客喜
而笑洗盏更_平酌肴核

释 文

月耳得之而为声目遇
之而成色取之无禁用
之
不竭是造物者之无尽
藏
也而吾与子之所共食
客喜
而笑洗盏更酌肴核

既盡杯槃狼藉相与枕
藉乎舟中不知東方之既
白
軾去歲作此賦未嘗

释文

既尽杯槃狼籍相与枕
藉乎舟中不知东方之
既
白
轼去岁作此赋未尝

轻出以示人见者盖一
二人而已
钦之有使至求近文
遂亲书以寄多难
畏事

释 文

轻出以示人见者盖一
二人而已
钦之有使至求近文
遂亲书以寄多难
畏事

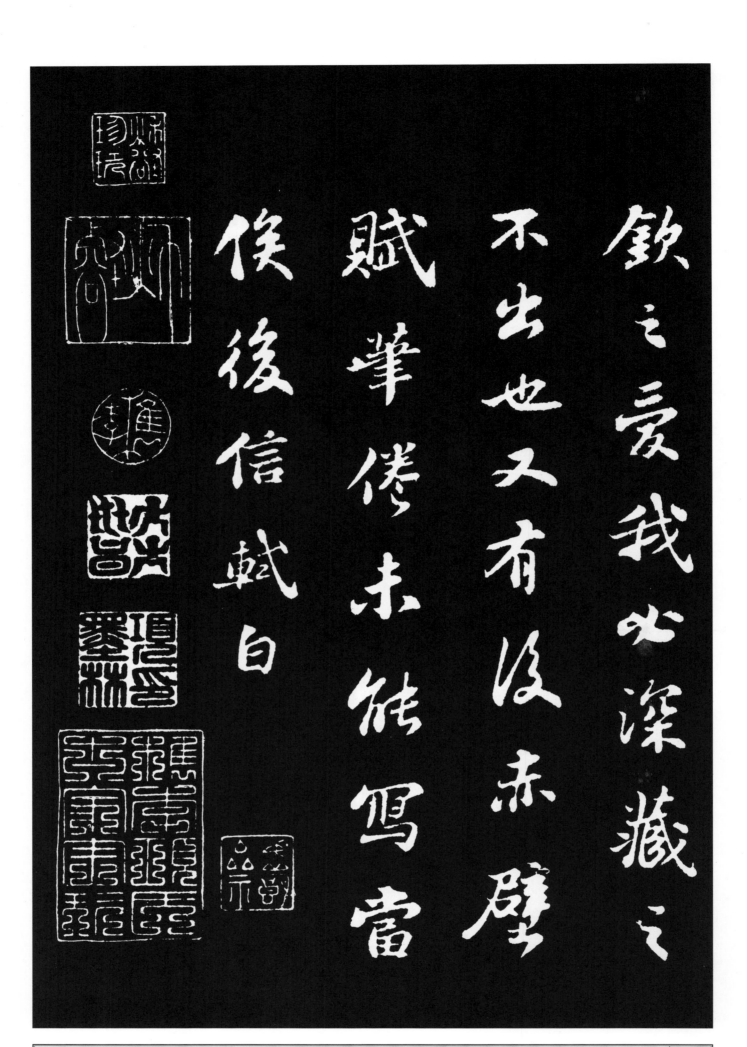

释文

钦之爱我必深藏之
不出也又有后赤壁
赋笔倦未能写当
俟后信轼白

文徵明跋

右东坡先生亲书赤壁
赋前缺三行谨按苏沧
浪补
自序之例辄亦完之夫
沧浪之书不下素师而
有极
愧糠秕之谦徵明于东
坡无能为役而亦点□
其前
愧罪又当何如哉
嘉靖戊午至日后学文
徵明题时年八十又九

董其昌跋

东坡先生此赋楚骚之
一变此书兰亭
之一变也宋人文字俱
以此为极则与参参
知所藏名迹虽多知无
能逾是矣历历
辛丑携至灵岩村观因
题 董其昌

图书在版编目（CIP）数据

钦定三希堂法帖 . 十一 / 陆有珠主编 . -- 南宁 : 广西
美术出版社 , 2023.12

ISBN 978-7-5494-2692-8

Ⅰ . ①钦… Ⅱ . ①陆… Ⅲ . ①行书—法帖—中国—宋
代 Ⅳ . ① J292.21

中国国家版本馆 CIP 数据核字（2023）第 181428 号

钦定三希堂法帖（十一）
QINDING SANXITANG FATIE SHIYI

主　　编：陆有珠

编　　者：叶响东

出 版 人：陈　明

责任编辑：白　桦

助理编辑：龙　力

装帧设计：苏　巍

责任校对：卢启媚　吴坤梅

审　　读：陈小英

出版发行：广西美术出版社

地　　址：广西南宁市望园路 9 号（邮编：530023）

网　　址：www.gxmscbs.com

印　　制：南宁市和诚印务有限公司

开　　本：787 mm × 1092 mm　1/8

印　　张：9.25

字　　数：92 千字

出版日期：2024 年 1 月第 1 版第 1 次印刷

书　　号：ISBN 978-7-5494-2692-8

定　　价：52.00 元

ISBN 978-7-5494-2692-8

定价：52.00 元

钦定三希堂法帖（十四）

米芾《烝徒帖》《知府帖》《德行帖》《苕溪帖》《拜中岳命作帖》《陈揽帖》《元日帖》《吾友帖》《中秋登海岱楼作诗帖》《焚香帖》《淡墨秋山诗帖》《砂步诗帖》《秋暑憩多景楼帖》《穰侯出关诗帖》《粮院帖》《向乱帖》《盛制帖》《三吴帖》《辱教帖》《彦和帖》《乡石帖》《紫金研帖》《值雨帖》《清和帖》《戎薛帖》

陆有珠 主编

广西美术出版社